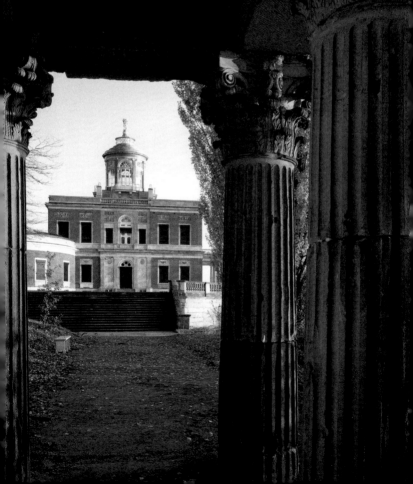

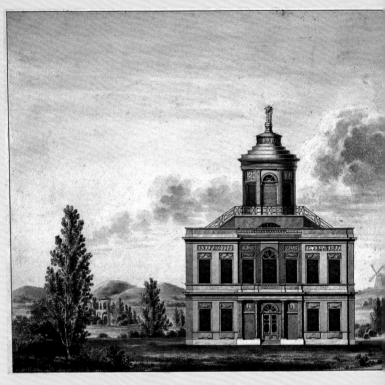

Das 1787–1791 erbaute Marmorpalais war der bevor-
zugte Sommeraufenthalt des preußischen Königs
Friedrich Wilhelm II. (1744–1797) in Potsdam. Als
Kronprinz hatte Friedrich Wilhelm 1783 am Ufer des
Heiligen Sees ein einfaches Sommerhaus erworben.
Ein Jahr nach seiner Thronbesteigung begann der
Architekt Carl von Gontard (1731–1791) mit dem Bau
einer zweigeschossigen Villa, die mit Backsteinen
auf holländische Art gemauert und mit schlesischem
Marmor bekleidet wurde. Das bekrönende Belvedere
bot einen weiten Ausblick auf die damals unbebaute
Seenlandschaft. Das Marmorpalais war in Preußen

Seite 1:
Marmorpalais,
Seitenansicht
mit Küche

der erste königliche Schlossbau im Stil des Klassizismus, der nach dem Tod König Friedrichs II. 1786 das friderizianische Rokoko ablöste.

Die künstlerische Ausgestaltung der Innenräume wurde 1790 Carl Gotthard Langhans (1732–1808) übertragen, der damals das Brandenburger Tor in Berlin errichtete. Viele der aus Berlin und Potsdam hinzugezogenen Künstler und Kunsthandwerker hatten zuvor in den friderizianischen Schlössern gewirkt und sahen sich nun vor die Aufgabe gestellt, im klassizistischen Stil zu arbeiten. Baron Friedrich Wilhelm von Erdmannsdorff (1736–1800) erwarb in Italien antike Skulpturen und klassizistische Marmorkamine für die Ausstattung des Marmorpalais und anderer Schlösser des Königs. Zur Aufstellung auf den Kaminen ließ der König in England antikisierende Vasen von Josiah Wedgwood (1730–1795) erwerben.

Wenige Jahre nach Fertigstellung wurde die Villa erweitert. Da dem König das Treppensteigen inzwischen schwer fiel, fügte der Architekt Michael Philipp Boumann d. J. (1747–1803) 1797 zwei eingeschossige Seitenflügel hinzu. Der Gesundheitszustand des Königs erforderte eine rasche Durchführung, aber der Marmor aus Schlesien war nicht schnell genug zu beschaffen. Daher trug man im Park von Sanssouci die friderizianische Rehgartenkolonnade ab, deren Marmorsäulen für die neuen Säulengänge umgearbeitet wurden. Als der König am 16. November 1797 im Marmorpalais starb, standen die Seitenflügel noch im Rohbau. Der Ausbau der Innenräume erfolgte erst 1843–1848 auf Veranlassung Friedrich Wilhelms IV. (1795–1861) unter der Leitung von Ludwig Ferdinand Hesse (1795–1876). Mit der Ausmalung der Säulengänge mit Darstellungen aus dem Nibelungenlied fanden die Arbeiten ihren Abschluss. Das Marmorpalais wurde allerdings nicht mehr vom König selbst, sondern von Angehörigen des Königshauses genutzt, die als Sommergäste alljährlich die Seitenflügel bezogen.

Unbekannter Künstler, Ansicht der Gartenseite, um 1789

Der Hauptbau war den künftigen Kaiserpaaren vorbehalten. Von 1831 bis 1835 hatten sich dort Prinz Wilhelm von Preußen, späterer Kaiser Wilhelm I. (1797–1888) und Augusta, geborene Prinzessin von Sachsen-Weimar-Eisenach (1811–1890), eingerichtet. 1881 wurde im Obergeschoss unter »pietätvoller Schonung der Dekoration« eine Sommerwohnung für Prinz Wilhelm von Preußen, späterer Kaiser Wilhelm II. (1859–1941) und Auguste Victoria, geborene Prinzessin zu Schleswig-Holstein-Sonderburg-Augustenburg (1858–1921), ausgebaut. Von 1904 bis 1917 wohnten hier Kronprinz Wilhelm von Preußen (1882–1951) und Cecilie, Herzogin zu Mecklenburg-Schwerin.

Nach dem Ende der Monarchie wurden die kaiserzeitlichen Sanitär- und Heizungseinbauten entfernt. Die nun öffentlich zugänglichen Schlossräume erhielten ihr Originalmobiliar aus dem 18. Jahrhunderts zurück. Im Zweiten Weltkrieg wurde der Hauptbau durch Granatenbeschuss und der Nordflügel durch Brandbomben beschädigt. Nach 1945 nutzten sowjetische Offiziere das Schloss einige Jahre als Kasino. Von 1961 bis 1989 diente es als Armeemuseum der DDR. Die 1988 begonnene Generalinstandsetzung wurde 1990 von der Schlösserverwaltung weitergeführt und 2004 im Inneren abgeschlossen. Seit 2006 sind alle Räume des Marmorpalais wieder für die Öffentlichkeit zugänglich.

Zur leichteren Auffindbarkeit sind die Raumbeschreibungen in der Reihenfolge der Grundrissnummerierung angeordnet, die im Hauptbau beginnt.

Hauptbau

Vestibül und Treppenhalle (Räume 13 und 14)

Vestibül und Treppenhalle werden durch vier monolithische Säulen aus Schlesien getrennt, die eine dekorative Äderung aufweisen. Fußboden, Wandsockel und Postamente sind ebenfalls mit schlesischem Marmor bekleidet. Im Fußboden eingelassene Eisengitter gehören zur 1881 eingebauten Zentralheizung. Die Wände des Vestibüls sind mit grünem Stuckporphyr bekleidet und mit toskanischen Stuckpilastern versehen. Der Potsdamer Stuckateur Constantin Sartori (1747–um 1812) führte die Deckenstukkaturen und Supraporten aus. Von den frühklassizistischen Beleuchtungskörpern des Marmorpalais ist nur die Laterne im Vestibül vollständig erhalten. Die antike **Marmorskulptur** der Oenone (2. Jh.) war 1830 in die Berliner Antikensammlung gelangt und von dort 2006 wieder an ihren früheren Aufstellungsort zurückgekehrt. Die um 1795 in Italien gearbeiteten **Marmorvasen** flankierten die Eingangstür ursprünglich außen.

Der verspiegelte Speisesaal mit zwei seitlichen Anrichteräumen ist durch einen unterirdischen Gang mit der Schlossküche am Seeufer (Tempelruine) verbunden. Die Wassernähe und die Marmorbekleidung sorgen im Sommer für kühle Raumtemperaturen. Einer antiken und barocken Tradition folgend wurde er 1790/1791 als Grotte gestaltet und von Sartori mit Hermenpilastern und lackierten Stuckmuscheln ausgestattet. Das 1793 ausgeführte **Deckengemälde** von Christian Bernhard Rode (1725–1797) stellt die Ent-

5

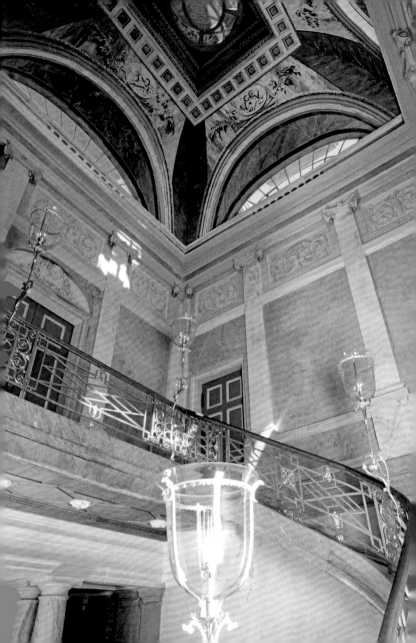

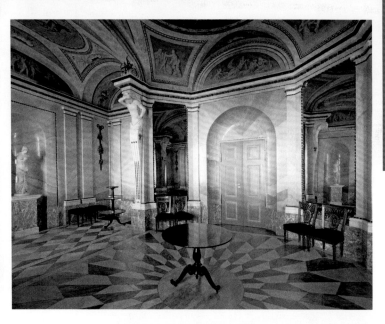

Grottensaal

◁ Obergeschoss, Blick zur Decke

führung der Nymphe Amphitrite durch Poseidon dar. Die Nebenszenen werden von Nymphen und anderen Meeresbewohnern bevölkert. Die antike **Marmorskulptur** der Nymphe Thetis ist aus der Berliner Antikensammlung in den Grottensaal zurückgekehrt. Die sechs **Stühle** (um 1793) stammen aus der Gotischen Bibliothek, die acht **Hocker** (um 1791) aus der Orangerie im Neuen Garten.

Parolekammer (Weißlackierte Kammer)
(Raum 16)

Die Kammer war 1793 auf Veranlassung von Wilhelmine Ritz (spätere Gräfin Lichtenau) von Johann Carl Wilhelm Rosenberg (1725–1797) mit einer weiß lackierten Holztäfelung und gemalten Weintrauben-

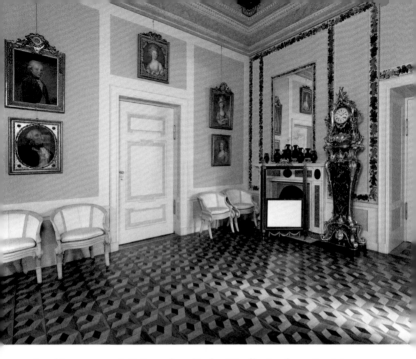

bordüren ausgestattet worden. Nach 1881 diente sie als Adjutantenzimmer. Das Deckengemälde wurde 1945 zerstört, die dekorative Deckenausmalung ist seit 1954 erneuert. 1954 und 1997 ergänzte man die teilweise erhaltene Täfelung. Die Rekonstruktion des furnierten Tafelparketts erfolgte 1997. Zur ursprünglichen Ausstattung (um 1790/91) gehören der **Kaminvasensatz** von Wedgwood, ein **Kaminschirm** von Johann Ephraim Eben (1748–1805), zwei **Kommoden** von David Hacker (1748–1801), sechs von Langhans entworfene **Armlehnstühle** sowie eine **Standuhr** mit Glockenspiel (Paris 1751–56). Die **Pastellporträts**, die heute die Ausstattung ergänzen, zeigen Friedrich Wilhelm II., seine Ehefrau und seine Kinder.

Parolekammer, Weißlackierte Kammer

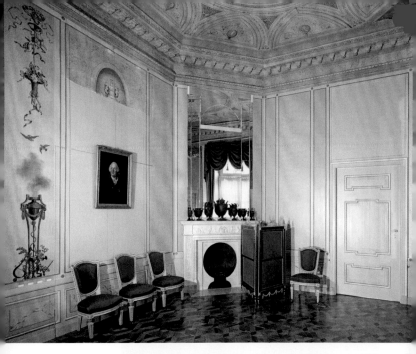

Musikzimmer (Blaulackierte Kammer)
(Raum 17)

Im Wandschrank hinter der lackierten Täfelung befand sich ursprünglich Notenliteratur Friedrich Wilhelms II., der ein begeisterter Cellospieler war. Nach 1881 wurde der Raum von Prinz Wilhelm (II.) als Wohnzimmer, später als Empfangszimmer genutzt. Die 1790 von Rosenberg nach Entwurf von Langhans ausgeführte Wandausmalung ist nur fragmentarisch erhalten. Antikische Dreifüße und Musikinstrumente verweisen auf Apoll als den Beschützer der Musen. Das Deckengemälde »Gärtnerei, Jagd und Fischfang« ist zerstört. Die Rekonstruktion der dekorativen Deckenausmalung erfolgte um 1954. 1997 wurde das furnierte Tafelparkett unter Verwendung originaler

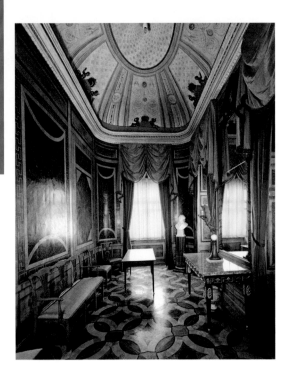

Boisiertes
Schreibkabinett

Parketttafeln nachgebaut. Zur ursprünglichen Ausstattung (um 1790/91) gehören der **Marmorkamin** von
Carlo Albaccini, der **Kaminvasensatz** von Wedgwood,
ein **Kaminschirm**, zwei **Kommoden** von Hacker, sechs
Polsterstühle und ein **Sofa**. Die beiden römischen
Knabenbildnisse, die man früher für die Porträts von
Cajus und Lucius Caesar hielt, sind aus der Berliner
Antikensammlung zurückgekehrt.

Boisiertes Schreibkabinett (Raum 19)

In dem als »Schreib Cammer« genutzten Eckkabinett
war Friedrich Wilhelm II. 1797 nach längerer Krankheit

gestorben. Nach 1881 befand sich hier das Schreib- und Arbeitszimmer des Prinzen Wilhelm (II.). Die furnierte Täfelung aus Taxus, Nuss, Maulbeere, Ahorn und Obsthölzern wurde 1790 nach Entwürfen von Langhans gearbeitet. Die Mäanderdekoration verweist auf die im 18. Jahrhundert entdeckten griechischen Ursprünge der antiken Kunst. Der **Drachenkopf** neben der Tür war 1791 aus dem Potsdamer Stadtschloss ausgebaut und als Warmluftauslass für den Ofen im Keller verwendet worden. Nach einem Brand wurde die Deckenausmalung um 1954 erneuert. Die Rekonstruktion von Parkett, Spiegelrahmen und Supraporte erfolgte 1996/1997. Zur Originalausstattung (um 1790) zählen der **Wandtisch** mit kostbarer Marmorplatte, die **Bronzestatuette** der landenden Nike auf einer Marmorkugel und die römische **Graburne** (aus der Berliner Antikensammlung).

Gelbe Schreibkammer (Raum 20)

Das Arbeitszimmer Friedrich Wilhelms II. diente nach 1881 als Vorzimmer einer fürstlichen Gästewohnung. Die 1790/93 ausgeführte Deckenausmalung, der Spiegelrahmen und die Supraporte verweisen auf die Herrschertugend der Weisheit. Rode stellte im **Deckengemälde** die Weisheitsgöttin Minerva dar, die dem jungen Herrscher Ruhm und Ehre verspricht. Die Huldigung der drei Grazien malte Frisch als **Supraporte**. Die von Sartori 1791 stuckierten Putten des Kaminspiegels halten Spiegel und Schlange als Attribute der Weisheit in den Händen. Parkett, Spiegelrahmen und englischer Stahlkamin sind original. Die Seidenbespannung und die gewebte Rosenborte wurden 1997 rekonstruiert. Zur ursprünglichen Ausstattung (um 1790/91) gehören ein **Wandtisch** mit Marmorplatte, vier **Polsterstühle**, ein **Kaminschirm** sowie eine **Uhr** mit Kalender- und Glockenspielwerk

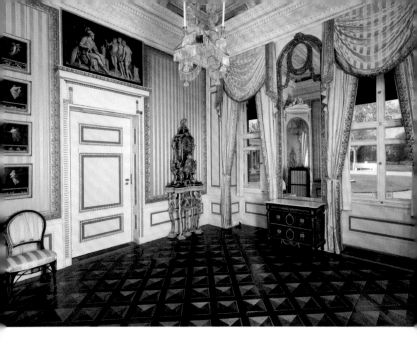

aus dem Nachlass der Madame Pompadour (1737/57). Die römische **Graburne** ist aus der Berliner Antikensammlung zurück in die Schreibkammer gelangt. Vier **Gouachen** mit pompejanischen Tänzerinnen ersetzen die verlorene Stichserie von Giovanni Volpato mit Ansichten der vatikanischen Loggien. Das um 1788 angefertigte **Porträt** von Anton Graff (1736–1813) zeigt Prinzessin Friederike (1767–1820), die älteste Tochter des Königs.

Ankleidezimmer (Grüne Kammer) (Raum 21)

Das Ankleidezimmer Friedrich Wilhelms II. diente nach 1882 als Wohnzimmer der fürstlichen Gästewohnung. Das 1793 von Frisch gemalte **Deckengemälde** stellt Hebe und Amor im Olymp dar. Parkett,

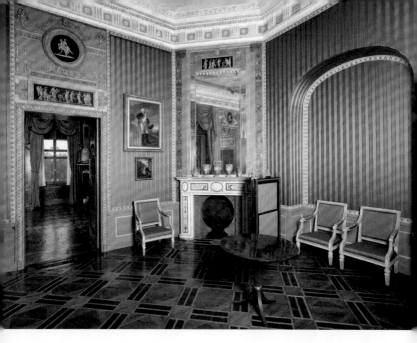

Ankleidezimmer,
Grüne Kammer

Paneel und Türen sind original erhalten. Die Sei-
denbespannung aus grünem Peking, die gemalten
Arabeskenborten und Supraporten auf rotem Atlas
wurden um 1997 rekonstruiert. Zur ursprünglichen
Ausstattung (um 1790/91) gehören der mosaizierte
Marmorkamin von Giacomo Rafaelli, der **Kaminva-
sensatz** von Wedgwood, zwei **Kommoden** von Hacker,
ein **Kaminschirm** aus Mahagoni, vier **Armlehnstühle**
und der intarsierte **Sekretär**. Die römische **Marmor-
büste**, früher »Marciana«, war 1830 in die Berliner
Antikensammlung gelangt. Die **Gemälde** mit der Dar-
stellung Friedrich Wilhelms II. und seiner Schwester
sowie die Silhouettenporträts der preußischen Kö-
nigs- und der oranischen Statthalterfamilie ergänzen
den Raum.

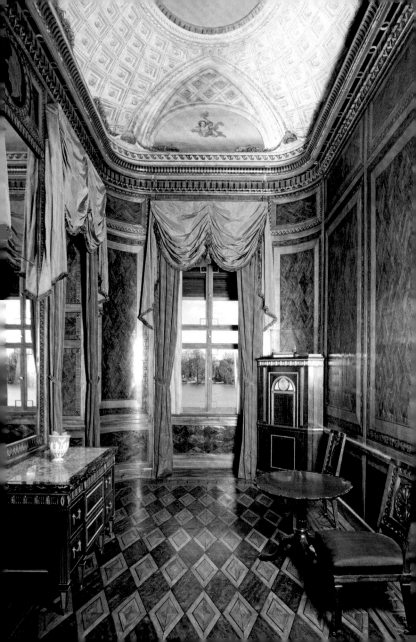

Schlafkabinett (Raum 23)

Das Schlafzimmer des Königs diente nach 1882 als Schlafzimmer für fürstlichen Besuch. Wände und Fußboden wurden 1790 von Johann Gottlieb Fiedler (1735–nach 1797) nach Entwürfen von Langhans als »etrurisches« Intarsienkabinett mit Taxus und anderen Furnierhölzern getäfelt. Neben Griechenland galt auch »Etrurien« als Ursprungsland der antiken Kunst. Die **Deckengemälde** von Frisch, »Morpheus und der schlafende Endymion« sowie »Phosphoros« und »Hesperos« (Morgen- und Abendstern) nehmen Bezug auf die Raumnutzung. Zur ursprünglichen Ausstattung zählen die **Kommode** und der **Eckschrank** von Hacker.

Obere Treppenhalle (Raum 24)

Die oberen Wände wurden 1790 durch ionische Stuckpilaster gegliedert und von Sartori mit Stuckarabesken verziert. Die Ausmalung der Treppenkuppel übernahm 1793 der Theatermaler Bartolomeo Verona.

Vorzimmer (Raum 26)

Das Vorzimmer wurde nach 1881 zum Garderobenzimmer Auguste Victorias umgewandelt und nach 1945 erneut umgebaut. Die gefasste Holztäfelung, die Pfeilerspiegel der Fensterwand und Reste der früheren Wandbespannungen blieben erhalten. Die streifig gemusterte Seide der Wandbespannung wurde 1998 nach Originalbefund rekonstruiert. Im gleichen Jahr erfolgte die Erneuerung der Deckenausmalung und des Parketts. Die **Kommode** und die drei **Stühle** (um 1790) befanden sich früher in verschiedenen ande-

Schlafkabinett

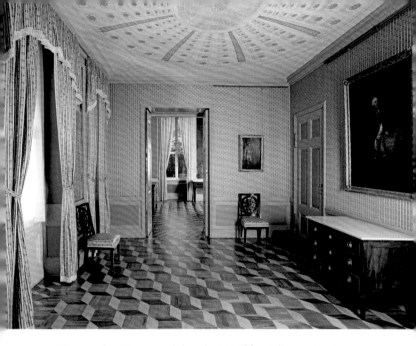

ren Räumen des Marmorpalais. Die **Gemälde** stellen
Friedrich Wilhelm (II.) als Prinz von Preußen (um 1785)
sowie dessen Sohn Friedrich Wilhelm (III.) als Kron-
prinz dar.

Vorzimmer

Kammer *en Camaieu* (Raum 28)

Die kameen- oder steinschnittartige Wandbemalung,
die 1790 von Johann Eckstein nach Entwürfen von
Langhans ausgeführt wurde, gab dem Raum seinen
ungewöhnlichen Namen. Bei den Figuren und Dekora-
tionsmotiven hatte sich Langhans an der Ausmalung
der vatikanischen Loggien orientiert. Die ursprüng-
lich als Gesellschafts- und Wohnzimmer eingerich-
tete Kammer wurde nach 1881 von Auguste Victoria
und später von Cecilie als Ankleidezimmer genutzt.

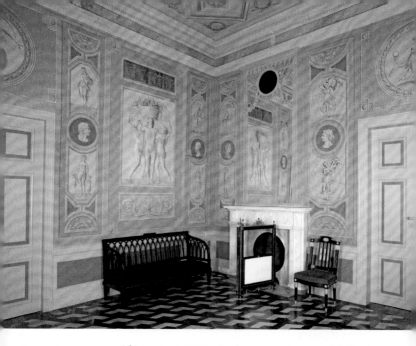

**Kammer
»en Camaieu«**

Die 1945 zerstörte Deckenausmalung und Teile der Wandbemalung wurden um 1954 durch Nachbildungen ersetzt. Die Rekonstruktion von Parkett und Kaminspiegel erfolgte um 1999. Zur Originalausstattung (um 1790/91) gehören der **Marmorkamin** von Lorenzo Cardelli, ein **Kaminvasensatz** von Wedgwood und ein **Stuhl**. Die römische **Priapusherme** aus Marmor ist aus der Berliner Antikensammlung zurück ins Marmorpalais gelangt. Ergänzungen bilden eine aus dem Marmorpalais stammende **Kommode** von Eben (um 1790) sowie ein **Sofa** und ein **Stuhl** aus der Gotischen Bibliothek (um 1793). Der **Konsoltisch** von Eben (um 1796) stammt aus der Bibliothek Friedrich Wilhelms II. im Charlottenburg Schloss.

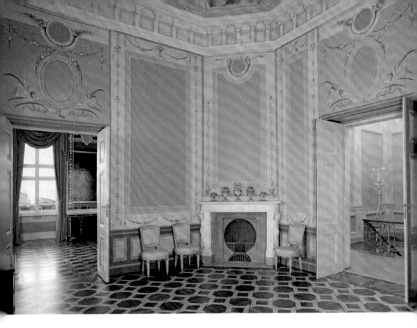

Braune Kammer (Raum 29)

Die um 1790 mit braungefärbter Seide ausgestattete Kammer, auch »Kleiner Saal« genannt, diente den Prinzenpaaren ab 1881 als Schlafzimmer. Rosenberg schuf die kassettenartige Deckenausmalung mit früh- klassizistischen Dekorationsmotiven. Die Pfeilerspie- gel und Sockelpaneele sowie einige Tafeln des fur- nierten Parketts von 1790 sind original erhalten. Die ursprünglich dekorativ bemalte Seidenbespannung wurde 1954 durch eine einfache Papiertapete ersetzt. Zur originalen Ausstattung zählen der **Marmorkamin** von Pietro Finelli und der **Kaminvasensatz** von Wedg- wood. **Ottomane, Stühle** und **Kommoden** wurden 1790/95 in Berlin gefertigt und befanden sich früher im Charlottenburger Schloss.

Landschaftszimmer (Raum 30)

Der 1790/92 eingerichtete Raum wurde nach 1881 als Toiletten- und Ankleidezimmer für den Prinzen umgebaut. Das Zimmer war früher mit Wand füllenden Landschaftsgemälden ausgestattet, die etwa seit 1950 als verschollen gelten. Von der Originalausstattung (um 1790) erhalten sind der Spiegelrahmen, die Sockelpaneele und hölzernen Wandbekleidungen, Teile des furnierten Tafelparketts und zwei gemalte **Supraporten** von J. Grätsch mit der Darstellung der vier Jahreszeiten. Das Deckengemälde ist nicht erhalten, die dekorative Ausmalung wurde um 1999 rekonstruiert. Zur ursprünglichen Ausstattung zählen der **Kamin** aus italienischem Goldadermarmor, der **Kaminvasensatz** von Wedgwood und die römische **Marmorskulptur** der Venus Medici aus dem Berliner Antikenmuseum. Die um 1790 entstandenen **Gemälde** von Rode mit den Allegorien der Elemente Luft, Feuer, Wasser und Erde befanden sich ursprünglich als Supraporten in der Wohnung der Königin Friederike Luise im Berliner Schloss. Die **Kommode** von Eben und der **Spieltisch** wurden ebenfalls um 1790 in Berlin gefertigt.

Orientalisches Kabinett (Raum 31)

Das früher auch »Türkisches Zimmer«, »Zeltzimmer« oder »Türkisches Zelt« genannte Kabinett diente nach 1881 als Salon des Prinzen Wilhelm (II.). Das um 1790 nach Entwurf von Langhans angefertigte Zelt aus weiß-blau gestreiftem Atlas, leopardenfellartig gemusterter Seide mit Straußenfedern und einem türkischen Diwan wurde nach 1881 für den Einbau eines darüber liegenden Garderobier-Zimmers etwas verkleinert. In der Nachkriegszeit wurde die achteckige Zeltkonstruktion zerstört. Erhalten blieben

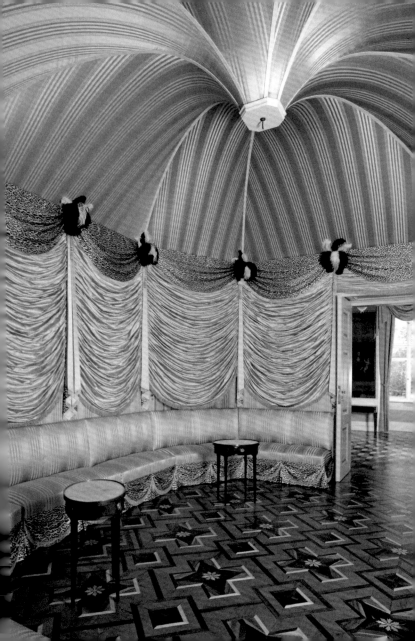

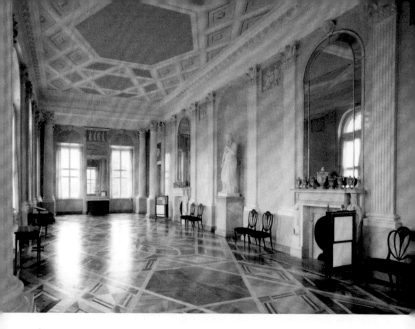

Konzertsaal

die beiden Pfeilerspiegel, eine originale Parketttafel und Seidenfragmente. Die Rekonstruktion des Zeltzimmers erfolgte 1998/99.

Konzertsaal (Raum 32)

Der Saal diente ursprünglich als Konzert- und Festsaal und nach 1881 als Wohnzimmer und Salon. Der um 1790 nach Entwurf von Langhans dekorierte Saal erstreckt sich über die gesamte Breite des Hauptbaus und bietet nach drei Seiten Ausblicke über das Wasser. Der ursprünglich lichtblaue, heute verblichene Stuckmarmor der Wände, die korinthischen Stucksäulen und die Wandpilaster wurden von Sartori gearbeitet. Johann Gottfried Schadow (1764–1850) schuf die zehn **Basreliefs** aus blau-weiß gefasstem Stuck mit antikischen Fest- und Opferszenen. Die **Su-**

◁ Orientalisches Kabinett

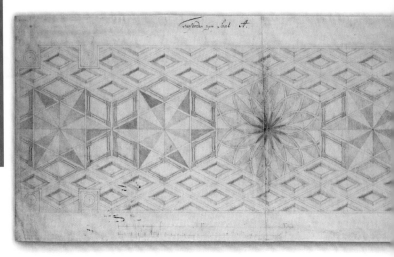

praportenreliefs aus weißem Stuck auf rotem Stuck-porphyr stellen einen Festzug der Meereswesen dar. Erhalten sind auch die Wand- und Kaminspiegel. Die Deckengemälde fielen nach 1945 einem Dachstuhl-brand zum Opfer. 1996/97 erfolgte eine vereinfachte Rekonstruktion der gemalten Kassettendecke. Im Mittelfeld war ursprünglich »Aeneas am Ufer des Tiber« dargestellt. Das von Langhans entworfene Ta-felparkett mit Blattstern in der Saalmitte wurde 1999 anhand erhaltener Fragmente rekonstruiert. Die zwei **Marmorkamine** von Carlo Albaccini und die zwei **Ka-minvasensätze** von Wedgwood gehören zur ursprüng-lichen Ausstattung, ebenso eine römische **Marmor-statue** des Apoll, die demnächst aus der Berliner Antikensammlung wieder zurück an ihren früheren Ort gelangen wird. An ihrer Stelle steht in der Nische ein Gipsabguß der Großen Herkulanerin. Die **Kamin-schirme** stammen aus dem Marmorpalais, die **Stühle** (um 1790) vermutlich aus Gebäuden des Neuen Gar-tens. Weitere Ergänzungen bilden zwei **Kommoden** und ein **Vasenleuchterpaar** aus Berlin (1790/1800).

Südflügel

Der innere Ausbau des Südflügels erfolgte 1843–46 unter der Leitung des Architekten Ludwig Ferdinand Hesse. Auf der Gartenseite wurden drei größere Repräsentationsräume, auf der Hofseite kleinerer Schlafzimmer, Kavaliers- und Personalräume angelegt. Die wandfesten Raumdekorationen und Parkettfußböden wurden um 1996 restauriert und partiell ergänzt. Von der mobilen Ausstattung ist nur wenig erhalten. Die hier ausgestellten Kunstwerke verweisen auf die Persönlichkeit König Friedrich Wilhelms II., sein persönliches Umfeld und seine Hauptwohnung im zerstörten Berliner Schloss.

Verbindungs-Galerie (Raum 49)

Carl Gotthard Langhans, Konzertsaal, Entwurf für das Tafelparkett, 1790

Der Verbindungsgang zwischen Hauptbau und Südflügel wurde 1843–45 von Bernhard Wilhelm Rosendahl (1804–1846) nach dem Vorbild der vatikanischen Loggien ausgemalt. 15 Bildfelder nach Entwürfen von Hesse und nach zeitgenössischen Stichvorlagen stellen sizilianische Ansichten, darunter Palermo, Agrigent und Taormina, dar. Die **Marmorbüsten** nach antiken Vorbildern – Diana von Versailles, Menelaos und Apoll von Belvedere – wurden Mitte des 19. Jahrhunderts von August Wredow und Francesco Sanguinetti gearbeitet.

Vestibül (Raum 50)

Seite 24/25: Unbekannter Künstler, Potsdam, Blick über den Heiligensee auf das Marmorpalais und das Küchengebäude, um 1793

Im 19. Jahrhundert wurde der Fußboden mit grauem und weißem Marmor ausgelegt und die Wände mit einem marmorimitierenden Anstrich versehen. Letzterer wurde 1996 nach Befund erneuert. Die Grisaille-Gemälde »Europa« und »Asien« schuf Eckstein um 1790 für das Belvedere auf dem Dach des Marmorpalais.

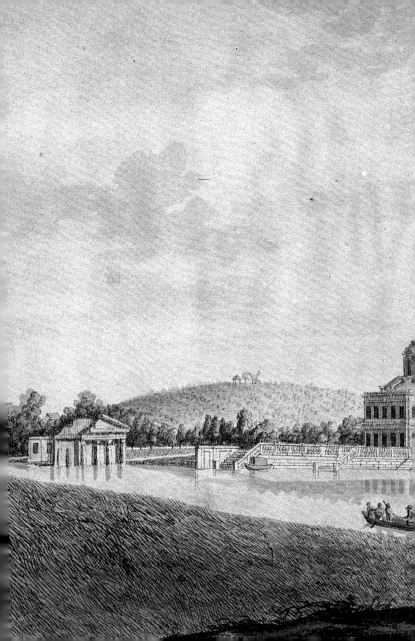

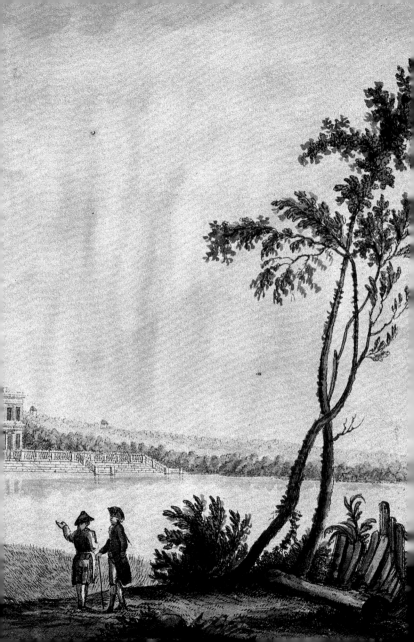

Grünes Zimmer (Raum 51)

Der Raum war 1797 als »Türkisches oder Diwanzim-
mer« geplant, aber um 1845 als Vorzimmer einge-
richtet und später als Schlaf- und Empfangszimmer
genutzt worden. Das Eichenparkett ist erhalten, der
grüne Wandanstrich mit vergoldeten Wandleisten
nach Befund erneuert. Die Kinderfiguren der De-
ckenausmalung von Rosendahl stellen verschiedene
Künste vor. Die **Gemälde** von Anton Graff, Anna Do-
rothea Therbusch und anderen Künstlern der Epoche
zeigen Friedrich Wilhelm II., Königin Friederike Luise
von Preußen, Wilhelmine Encke, Julie Amalie Elisa-
beth Gräfin von Ingenheim, und den früh verstor-
benen Lieblingssohn Alexander Graf von der Mark.
Ergänzungen bilden eine **Standuhr**, ein **Zylinder-
büro** und ein **Drehsessel** von David Roentgen (1743–
1807).

Anna Dorothea
Therbusch,
Wilhelmine Encke,
spätere Gräfin von
Lichtenau, 1776

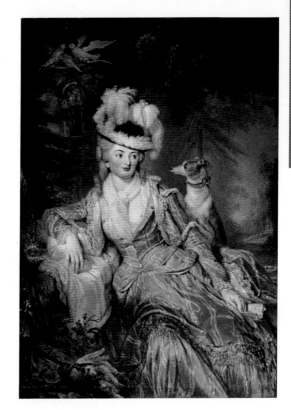

Lila Salon (Raum 52)

1797 sollte der Raum mit Landschaftsgemälden aus-
gestattet werden, welche von der Gräfin Lichtenau
in Italien erworben wurden. Um 1845 erhielt er als
Wohnzimmer einen lilafarbenen Wandanstrich mit
vergoldeten Wandleisten, Marmorkamin und Tafel-
parkett. Das **Deckengemälde** von August Kloeber
(1793–1864) stellt die vier Jahreszeiten im Tierkreis
dar. Zu den Erwerbungen der Gräfin Lichtenau zäh-
len die **Gemälde** mit italienische Landschaften und

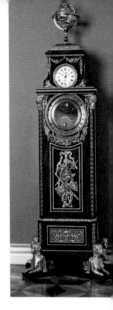

Szenen aus der antiken und nordischen Mythologie und der Bibel. Die **Möbel** stammen zum Teil aus der Hauptwohnung Friedrich Wilhelms II. Die Entwürfe für den **Konsoltisch** aus Palisander und die von Fiedler und Möllinger gearbeitete **Standuhr** gehen vermutlich auf den Hofrat Carl Ludwig Bauer (1750–1808) zurück.

Ovaler Saal (Raum 54)

Die ovale Raumform war bereits 1797 festgelegt. Vermutlich stammen auch die Stuckmarmorsäulen aus dem 18. Jahrhundert. Im 19. Jahrhundert wurden die Kapitelle, die gelben Stuckmarmorwände und die grünen Pilaster ausgeführt. Nach 1881 diente der Raum als Speise- oder Festsaal. Das **Deckengemälde** von Heinrich Lengerich »Helios und Aurora« wiederholt ein berühmtes Gemälde von Guido Reni. Das Eichenparkett zeigt in der Mitte eine dekorative Einlegearbeit aus Mahagoni- und Ahornholz. Der antikisierende **Marmorkamin** aus Carrara-Marmor und die beiden **Marmorskulpturen** von Eduard Mayer in den östlichen Wandnischen, Kauernde Venus und Sandalenbinder, gehören zur Originalausstattung. Die zwei gegenüberstehenden Marmorfiguren von Edme Bouchardon, Lammträger und Flöte blasender Faun, befanden sich früher in den Königskammern. Zur ursprünglichen Ausstattung der Hauptwohnung Friedrich Wilhelms II. im Berliner Schloss zählen ebenfalls zwei **Guéridons** aus Mahagoni mit Glasbehang, der vergoldete Armlehnstuhl und der **Thronsessel**.

Standuhr im
Lila Salon

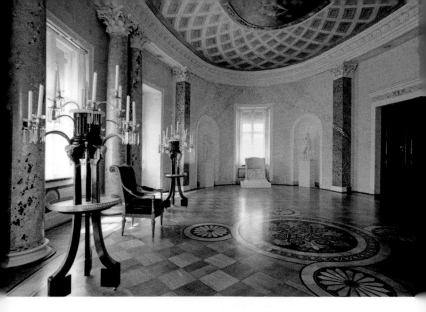

Ovaler Saal

Kavalier-Wohnung (Raum 59 und 58)

Die um 1845 eingerichtete Wohnung war für Kavaliere und Hofdamen im Gefolge der Prinzen vorgesehen. 1882 bezog der Hofmarschall des Prinzen Wilhelm (I.) die Räume. Die Wandausmalung im kleineren Schlafzimmer (Raum 59) ist pompejanischen Vorbildern nachempfunden. Das Wohnzimmer (Raum 58) ist mit ebenfalls »pompejanisch« roter Wachsfarbe gestrichen und mit vergoldeten Wandleisten eingefasst. Der Kamin aus verschiedenfarbigen Steinsorten und die Deckenausmalung des Wohnzimmers zählen zur ursprünglichen Ausstattung. Aus den Königskammern im Berliner Schloss stammen die **Marmorfigur** des Hippomenes von Jean-Antoine Tassaert (1727–1788), fünf **Marmorreliefs** von Johann Christian Unger, Apollo, Omphale, Melpomene, Ajax, Victoria und die nach einem Entwurf von Erdmannsdorff gearbeitete **Mahagonitür**.

Nordflügel

Der Nordflügel wurde im Inneren 1845–48 ausgebaut. Prinz Albrecht, Bruder Friedrich Wilhelms IV., und Prinzessin Alexandrine waren im Sommer 1850 die ersten Bewohner. In den Jahren danach nutzten die Nichten und Neffen des kinderlosen Königs den Nordflügel als Sommersitz: Prinzessin Charlotte und Georg (II.) Erbprinz von Sachsen-Meiningen von 1850 bis 1854, Prinz Friedrich Karl und Prinzessin Maria Anna von Anhalt von 1855 bis 1880 und Prinz Albrecht jun. von 1866 bis 1872. Die Einrichtung wurde nach den Wünschen der jeweiligen Bewohner verändert. 1881 richteten Wilhelm (II.) und Auguste Victoria im Nordflügel Gästewohnungen und im folgenden Jahr Kinderwohnungen ein. Von 1905 bis 1917 wohnten im »Prinzenflügel« die Kinder des letzten Kronprinzenpaares Wilhelm und Cecilie. Ein Brandbombentreffer 1944 und die Umbauten für das Armeemuseum nach 1961 hatten den Nordflügel besonders in Mitleidenschaft gezogen. In den 2004 wiederhergestellten Schlossräumen werden die ehemaligen Bewohner vorgestellt sowie Kunstwerke und Möbel präsentiert, die sich im 19. und 20. Jahrhundert im Marmorpalais befanden.

Verbindungs-Galerie
(Raum 77)

Der Verbindungsgang wurde in gleicher Weise wie Raum 49 in Anlehnung an die vatikanischen Loggien ausgemalt. Die nach Entwürfen von Hesse und nach zeitgenössischen Stichvorlagen ausgeführten 15 Bildfelder zeigen italienische Ansichten, darunter Rom, Florenz, Verona und Neapel. Die **Marmorbüste** des Bacchus von August Wredow aus der Mitte des 19. Jahrhunderts gehört zur Originalausstattung. Die

Verbindungsgalerie

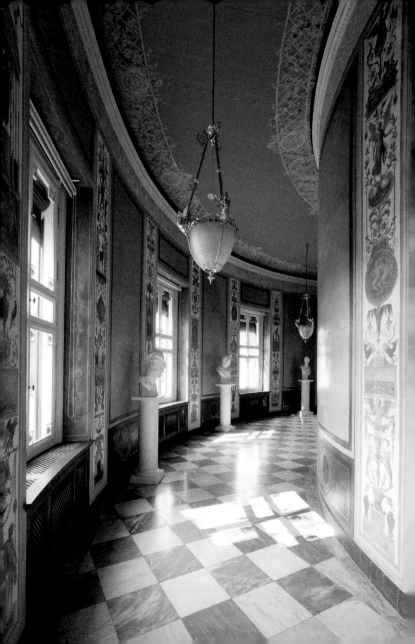

verlorenen Stücke werden ersetzt durch die Büste eines Athleten (unbekannter Bildhauer) und eine Hermesbüste von Fritz Schulze.

Rotes Zimmer (Raum 79)

Der kleine Raum diente im 19. Jahrhundert als Vorzimmer und wurde durch Umbauten für das Armeemuseum weitgehend zerstört. Vom Deckengesims, der Schablonenmalerei und dem Marmorkamin blieben Reste erhalten. Bei der Wiederherstellung des Raums 2004 wurde das Eichenparkett rekonstruiert. Die von Christian Daniel Rauch (1777–1857) gearbeitete **Büste** stellt König Friedrich Wilhelm IV. dar. Die **Gemälde** gehören zur Ausstattung des 19. Jahrhunderts.

Rotes Zimmer, historische Aufnahme 1930er Jahre

Blaues Zimmer (Raum 80)

Der Raum diente den gelegentlichen Sommergästen seit 1850 als Wohnzimmer und gehörte seit 1882 zur Kinderwohnung. Zur Ausstattung des Raums griff Hesse um 1845 auf ältere Türfüllungen und Supraporten zurück. Die von Ridolfo Schadow (1786–1822) gearbeiteten **Marmorreliefs** über den Türen stellen zwei Szenen aus der Sage von Castor und Pollux dar. Weitere Szenen aus der Sage finden sich in den Bildfeldern der Deckenausmalung. 2004 erfolgte die Wiederherstellung der vergoldeten Wandleisten, des Sockelpaneels und des Parkettfußbodens. Die **Gemälde** mit den Porträts von Christian Daniel Rauch, Johann Gottfried Schadow und Christian Ludwig Ideler, Träger des Ordens Pour le Mérite, gehören zur Originalausstattung. Das Bildnis des Malers Peter Cornelius ersetzt ein verlorenes Porträt aus dem gleichen Zy-

Blaues Zimmer

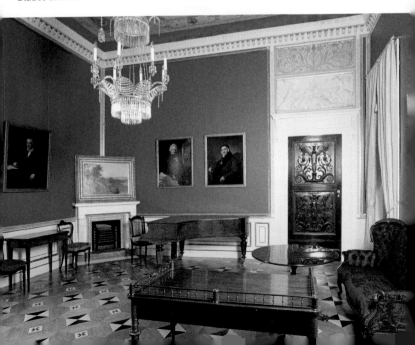

klus. Die beiden von Julius Troschel gearbeiteten Minerva-**Statuen** in den Wandnischen waren 1838 für das Marmorpalais erworben worden. Zur Abrundung des bildlich überlieferten Raumeindrucks wurde die nicht erhaltene **Möblierung** durch ähnliche Stücke ersetzt.

Grünes Kabinett (Raum 81)

Das grüne Kabinett wurde nach 1850 als Schreib- oder als Kammerfrauenschlafzimmer, als Durchgangsraum oder als Kabinett genutzt. Nach 1882 diente der Raum als Schlafzimmer der Kinderwohnung und ab 1904 als Schlafzimmer der Kinderfrau. Die Restaurierung der Deckenausmalung erfolgte 1988, die Rekonstruktion des Eichenparketts 2004. Die **Möbel** gehörten zur Ausstattung des Marmorpalais. Die **Gemälde** wurden von Friedrich Wilhelm IV. zur Ausstattung der Potsdamer Schlösser mit romantischen Ruinenbildern, Landschaften und Veduten erworben.

Wohnzimmer (Musenzimmer) (Raum 82)

Der Raum wurde um 1847 als Wohnzimmer eingerichtet und diente später auch als Speise- oder Schlafzimmer. Die Ausmalung der Decke zeigt zwölf Medaillons mit weiblichen Figuren. Marmorkamin und Kaminspiegel wurden nach 1881 eingebaut, das Eichenparkett ist eine moderne Rekonstruktion. Die **Gemälde** von Albert Eichhorn (1811–1851) waren Mitte des 19. Jahrhunderts im Auftrag König Friedrich Wilhelms IV. angefertigt worden. Sie stellen berühmte Bauwerke der Antike dar und gehörten früher zum Teil zur Ausstattung des Südflügels. Die um 1790 und um 1840 gearbeiteten Maha-

Musenzimmer

34

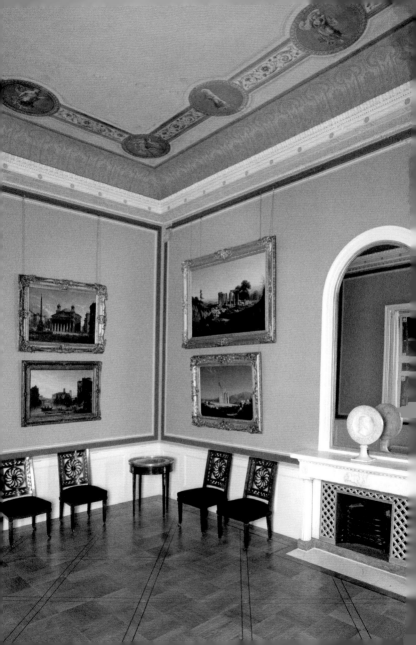

gonimöbel waren im 19. Jahrhundert im Marmorpalais in Gebrauch.

Badezimmer (Raum 83)

Der kleine Raum wurde 1847 als Toilett-Zimmer eingerichtet und später als Schreibkabinett, Bedienungs- oder Badezimmer genutzt. Teile der Wandfassung und die furnierte Tür sind erhalten geblieben. Ein Teil des pompejanisch anmutenden Puttenfrieses war ebenfalls erhalten. Der Raum wurde 2003–05 rekon-

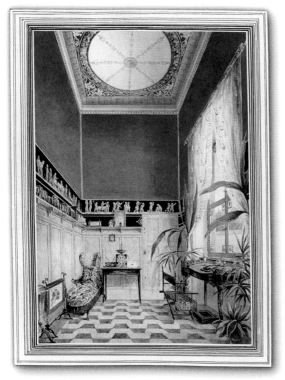

Ludwig Ferdinand Hesse, Kabinett im Nordflügel des Marmorpalais in Potsdam, um 1851

struiert. In dem angrenzenden Raum, 1847 als »Retraite« bezeichnet, befand sich 1882 ein »Mahagoni-Waterklosett«.

Schlafzimmer (Raum 85)

Der 1847 als Schlafzimmer eingerichtete Raum war um 1900 mit blaugeblümtem Stoff bespannt. Nach 1960 weitgehend zerstört, wurde er 2004 vereinfacht wiederhergestellt. Die vergoldeten **Möbel** (um 1880) waren in der Kaiserzeit in Gebrauch. Heinrich von Angeli schuf 1880 die **Porträts** des Prinzen Wilhelm (II.) und der Prinzessin Auguste Viktoria, die aus dem Potsdamer Stadtschloss stammen.

Grünes Wohnzimmer (Raum 87)

Das Wohnzimmer wurde um 1847 mit einem grünen Wandanstrich und vergoldeten Wandleisten versehen. Die Deckenausmalung mit zwei antiken Streitwagen (Rosselenkern) von Bernhard Wilhelm Rosendahl und der Marmorkamin sind erhalten, der Parkettfußboden wurde 2004 rekonstruiert. Die **Gemälde** und die **Vasen** aus der Königlichen Porzellan Manufaktur zeigen Potsdamer Veduten aus dem 19. Jahrhundert, die zumeist aus anderen Schlössern stammen. Das Mobiliar war in der Kaiserzeit in Gebrauch. Zur Ausstattung des Grünen Wohnzimmers zählte der um 1800 gearbeitete **Sekretär** aus Mahagoni.

Lila Zimmer (Raum 88)

Der früher als Wohn- und Schlafzimmer genutzte Raum wurde nach 1960 weitgehend zerstört. Erhalten blieben die Deckenausmalung und einige Wandleisten

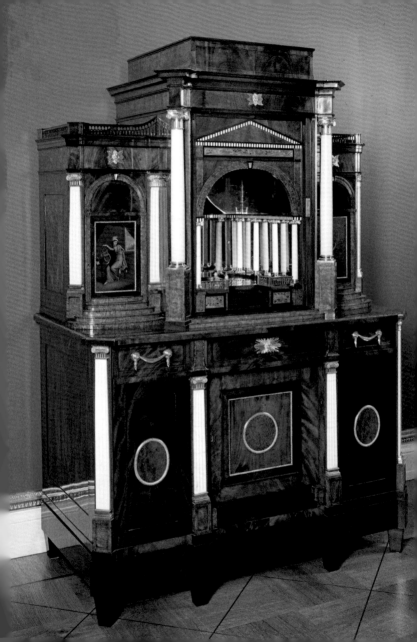

Philipp von László, Kronprinzessin Cecilie, 1908

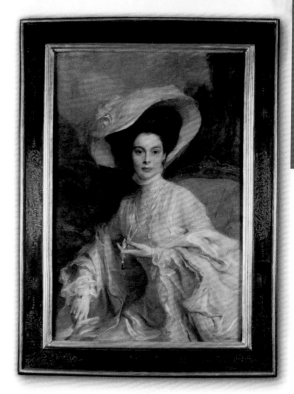

◁ Sekretär im Grünen Wohnzimmer

sowie ein Teil des Sockelpaneels aus Rüsternholz. Mit der Rekonstruktion des Parketts wurde die Wiederherstellung des Raums 2004 abgeschlossen. 1908 schuf Philipp Alexius von László (1869–1937) das **Porträt** der Kronprinzessin Cecilie, die nach ihrer Hochzeit mit Kronprinz Wilhelm 1905 im Marmorpalais residierte. Hier wurden ihre ersten drei Söhne geboren, die in der Kinderwohnung im Nordflügel aufwuchsen. Den **Armlehnstuhl** aus Birnbaumholz hatte Cecilie aus Schloss Gelbensande in Mecklenburg mitgebracht. Bis zum Umzug des Kronprinzenpaares in das neu errichtete Schloss Cecilienhof 1917 blieb er im Marmorpalais.

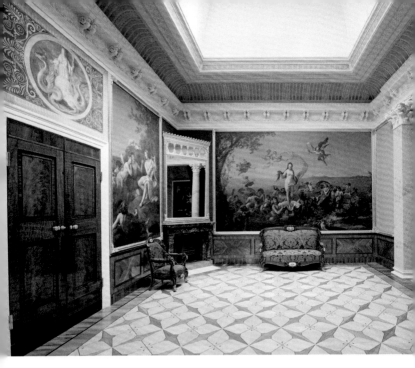

Kloeber-Saal (Raum 95)

Der kleine Saal wurde 1847 mit einem von Stucksäulen und Pilastern eingefassten Alkoven eingerichtet und diente wechselweise als Schlaf- oder Speisezimmer. Der Historienmaler August Kloeber führte 1845–47 die großen **Wandgemälde** mit mythologischen und allegorischen Darstellungen aus. Zur besseren Belichtung der Gemälde wurde 1854 ein Oberlicht eingebaut. Dass die gesamte Rückwand einnehmende Hauptgemälde zeigt die auf einer Muschel aus dem Meer steigende Venus. Auf der dem Alkoven gegenüberliegenden Türwand sind links Bacchus und Ariadne und rechts der lyraspielende Apoll bei den Hirten dargestellt. Neben dem Alkoven hat sich

40

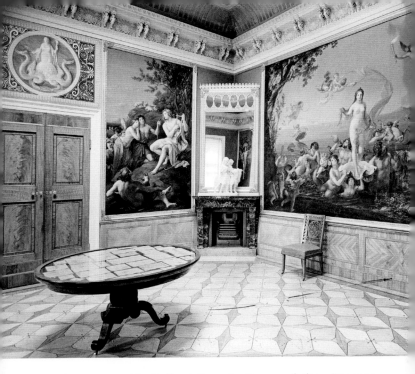

rechts die Darstellung des Traums erhalten. Das 1944 verbrannte Pendant auf der linken Seite stellte den geflügelten Genius des Schlafs dar. Erhalten blieben die mit Edelhölzern furnierten Türflügel und das von Kloeber gemalte Supraportenbild sowie der schwarze Marmorkamin und Teile der Stuckgesimse, Holzpannele und vergoldeten Gemäldeleisten. Die Stuckmarmorsäulen und der Parkettfußboden wurden 2004 rekonstruiert.

Marmorpalais
Im Neuen Garten 10
14469 Potsdam
Telefon: +49 (0) 331.96 94-550
Telefax: +49(0)331.96 94-556
E-Mail: neuer-garten@spsg.de

Kontakt
Stiftung Preußische Schlösser und Gärten
Berlin-Brandenburg
Postanschrift:
Postfach 601462
14414 Potsdam

Informationen erhalten Sie im:

Besucherzentrum am Neuen Palais
Am Neuen Palais 3
14469 Potsdam

Öffnungszeiten:
April bis Oktober: 9–18 Uhr
November bis März: 10–17 Uhr
Dienstag geschlossen

und im

Besucherzentrum an der Historischen Mühle
An der Orangerie 1
14469 Potsdam
Tel.: +49 (0) 331.96 94-200
Fax: +49 (0) 331.96 94-107
E-Mail: info@spsg.de

Öffnungszeiten:
April bis Oktober: 8.30–17.30 Uhr
November bis März: 8.30–16.30 Uhr

Gruppenreservierungen
Tel.: +49 (0) 331.96 94-222
E-Mail: gruppenservice@spsg.de

Öffnungszeiten und Eintrittspreise

Das Marmorpalais ist von November bis April an den
Wochenenden und von Mai bis Oktober dienstags bis
sonntags geöffnet.

Aktuelle Öffnungszeiten und Eintrittspreise finden
Sie unter **www.spsg.de**.

In der Nähe zum Marmorpalais befindet sich das
Schloss Cecilienhof, das Kaiser Wilhelm II. von 1913
bis 1917 für seinen ältesten Sohn Kronprinz Wilhelm
und seine Gemahlin Kronprinzessin Cecilie errich-
ten ließ. Neben den weitgehend noch mit originaler
Ausstattung erhaltenen Schlossräumen bietet das
Schloss heute auch Gelegenheit, am authentischen
Ort die weltpolitisch bedeutsamen Ereignisse der
Potsdamer Konferenz 1945 nachzuvollziehen.

Der nahe Pfingstberg mit dem von 1847 bis 1863
nach Entwürfen von König Friedrich Wilhelm IV. er-
bauten Belvedere und dem 1800 nach Plänen von
Karl Friedrich Schinkels errichteten Pomonatempel
ist ebenfalls über einen Fußweg zu erreichen. Von
den Türmen des Belvedere genießt man Potsdams
schönste Aussicht.

Verkehrsanbindung

von Berlin: S 1 oder RE 1 bis Potsdam Hauptbahnhof
ab Potsdam Hauptbahnhof: Bus 695, 638, 639 oder
609 oder Tram 92 oder 96 bis Reiterweg/Alleestraße,
dann Bus 603 bis Birkenstraße
(bitte informieren Sie sich über die aktuellen Fahr-
pläne und eventuelle Routenänderungen)

Hinweise für Besucher mit Handicap

Das gesamte Erdgeschoss des Marmorpalais ist barrierefrei für Rollstuhlfahrer geeignet. Das Obergeschoss des Haupthauses ist für Rollstühle nicht zugänglich.

Für Besucher mit Gehbehinderung steht ein Rollstuhl im Schloss zur Verfügung.

Ein Rollstuhl-Lift und ein WC für Mobilitätseingeschränkte sind im Eingangsbereich vorhanden.

Weitere Informationen:
handicap@spsg.de

Museumsshops

Die Museumsshops der preußischen Schlösser und Gärten laden ein, die Welt der preußischen Königinnen und Könige zu erkunden – und das Erlebnis mit nach Hause zu nehmen. Dabei wird der Einkauf auch zur Spende, denn die Museumsshop GmbH unterstützt mit ihren Einnahmen den Erwerb von Kunstwerken sowie Restaurierungsarbeiten in den Schlössern und Gärten der Stiftung.
www.museumsshop-im-schloss.de

Gastronomie

Meierei Brauhaus im Neuen Garten
Am Neuen Garten 10
Tel.: +49 (0) 331.70 432-12
www.meierei-potsdam.de

Pandoras Café in der Orangerie des Neuen Gartens
In der Sommersaison (Juli bis Mitte September)
täglich 11 bis 18 Uhr

Tourismus-Marketing Brandenburg GmbH (TMB)
Am Neuen Markt 1
14467 Potsdam
Tel.: +49 (0) 331.29 873-0
E-Mail: tmb@reiseland-brandenburg.de
www.reiseland-brandenburg.de

Schutz der historischen Gartenkunstwerke
Seit 1990 steht die Potsdam-Berliner Kulturland-
schaft auf der Liste der UNESCO-Welterbestätten.
Um dieses Welterbe mit seinen einzigartigen künst-
lerischen Schöpfungen in einem empfindlichen Na-
turraum zu schützen und zu bewahren, benötigen wir
Ihre Unterstützung!

Mit Ihrem rücksichtsvollen Verhalten tragen Sie
dazu bei, dass Sie und alle anderen Besucher die his-
torischen Gartenanlagen in ihrer ganzen Schönheit
erleben können. Die Parkordnung der Stiftung Preu-
ßische Schlösser und Gärten Berlin-Brandenburg
fasst die Regeln für einen angemessenen und scho-
nenden Umgang mit dem kostbaren Welterbe zusam-
men. Wir danken Ihnen herzlich für die Beachtung
dieser Regeln – und wünschen Ihnen viel Vergnügen
beim Aufenthalt in den königlich-preußischen Gär-
ten!

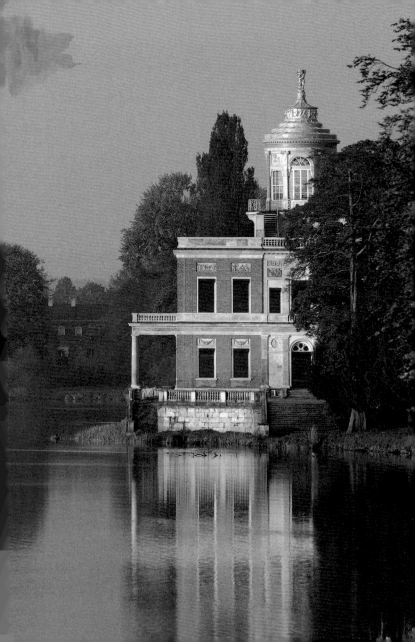

Literatur

Bissing, Wilhelm Moritz Freiherr von, *Friedrich Wilhelm II., König von Preußen,* Duncker & Humblot, Berlin 1967

Sichelschmidt, Gustav, *Friedrich Wilhelm II. Der »Vielgeliebte« und seine galante Zeit* Eine Biographie, VGB-Verlagsgesellschaft Berg, Berg am See 1993

Friedrich Wilhelm II. und die Künste. Preußens Weg zum Klassizismus. Ausstellungskatalog der SPSG, Potsdam 1997

Neumann, Hans-Joachim, *Friedrich Wilhelm II. Preußen unter den Rosenkreuzern*, edition q, Berlin 1997

Quilitzsch, Uwe, *Wedgwood. Klassizistische Keramik in den Gärten der Aufklärung*, L+H Verlag, Berlin 1997

Bringmann, Wilhelm, *Preußen unter Friedrich Wilhelm II. (1786–1797)*, P. Lang, Frankfurt am Main-Berlin-Bern-Bruxelles-New York-Oxford-Wien 2001

Otte, Wilma, *Das Marmorpalais. Ein Refugium am Heiligen See*, Prestel-Verlag, München-Berlin-London-New York 2003

Meier, Brigitte, *Friedrich Wilhelm II. – König von Preußen (1744–1797). Ein Leben zwischen Rokoko und Revolution.* Verlag Friedrich Pustet, Regensburg 2007

Hagemann, Alfred P., *Wilhelmine von Lichtenau (1753–1820). Von der Mätresse zur Mäzenin*, Böhlau Verlag, Köln Weimar Wien 2007

Otto, Karl-Heinz, *Friedrich Wilhelm II. König im Schatten Friedrichs des Großen*, Kulturhistorischer Führer in Wort und Bild, Edition Märkische Reisebilder, Potsdam 2008

Otto, Karl-Heinz, *Gräfin Lichtenau. Mätresse und Lebensliebe Friedrich Wilhelms II.*, Kulturhistorischer Führer in Wort und Bild, Edition Märkische Reisebilder, Potsdam 2009

Bildnachweis
Fotos: Bildarchiv SPSG/Fotografen: Wolfgang
Pfauder (S. 6, 8, 12–14, 16–18, 20–21, 26, 33, 35,
38–39, Einband hinten), Leo Seidel (S. 7, 10, 29, 31,
40), Daniel Lindner (S. 2/3, 22/23), Roland Handrick
(Klappenfoto vorn, S. 9, 27), Hans Bach (Titel, S. 1),
Hagen Immel (S. 28)
Pläne: SPSG/Bearbeiter: Beate Laus

Impressum
Herausgegeben von der Stiftung Preußische
Schlösser und Gärten Berlin-Brandenburg
Text: Stefan Gehlen; Redaktion: Jana Krassa
Lektorat: Barbara Grahlmann,
Deutscher Kunstverlag
Layout: Hendrik Bäßler, Berlin
Koordination: Elvira Kühn
Druck: DZA Druckerei zu Altenburg GmbH, Altenburg

Die Deutsche Nationalbibliothek verzeichnet diese
Publikation in der Deutschen Nationalbibliografie;
detaillierte bibliografische Daten sind im Internet
über http://dnb.d-nb.de abrufbar.

© 2015 Stiftung Preußische Schlösser und Gärten
Berlin-Brandenburg, Deutscher Kunstverlag GmbH
Berlin München
ISBN 978-3-422-04034-2